挑戰最強大腦

# MENSA
## 門薩智力升級系列

英國門薩官方唯一正式授權
台灣門薩　審訂

**TRAIN YOUR BRAIN**
**Puzzle Book**

入門篇
LEVEL 3
第三級

# 門薩智力升級系列
## 挑戰最強大腦　入門篇第三級

TRAIN YOUR BRAIN PUZZLE BOOK: FOR ADVANCED PUZZLERS, LEVEL 3

| | |
|---|---|
| 編者 | Mensa門薩學會　羅伯・艾倫（Robert Allen）等 |
| 審訂 | 台灣門薩 |
| | 孫為峰、陳雨彤、陳謙 |
| | 詹聖彥、鄭育承、蔡亦崴 |
| 譯者 | 汪若蕙 |
| 責任編輯 | 吳琪仁、顏妤安 |
| 內文構成 | 賴姵伶 |
| 封面設計 | 賴姵伶 |
| 行銷企畫 | 劉妍伶 |

| | |
|---|---|
| 發行人 | 王榮文 |
| 出版發行 | 遠流出版事業股份有限公司 |
| 地址 | 臺北市南昌路2段81號6樓 |
| 客服電話 | 02-2392-6899 |
| 傳真 | 02-2392-6658 |
| 郵撥 | 0189456-1 |
| 著作權顧問 | 蕭雄淋律師 |

2021年3月31日　初版一刷
2021年12月15日　初版二刷
定價　平裝新台幣280元（如有缺頁或破損，請寄回更換）

ISBN　978-957-32-8991-3
遠流博識網　http://www.ylib.com
E-mail: ylib@ylib.com

國家圖書館出版品預行編目(CIP)資料

挑戰最強大腦. 入門篇第三級/羅伯特.艾倫(Robert Allen)等編；汪若蕙譯. -- 初版. -- 臺北市：遠流出版事業股份有限公司, 2021.03
面；　公分. -- (Mensa門薩智力升級系列)
譯自：Train your brain puzzle book : for advanced puzzlers, level 3
ISBN 978-957-32-8991-3(平裝)

1.益智遊戲
997　　　110001930

挑　戰　最　強　大　腦

**MENSA**
門薩智力升級系列

---

## LEVEL 3
### 入門篇第三級

---

英國門薩官方唯一正式授權
台灣門薩　審訂

**TRAIN YOUR BRAIN**
**PUZZLE BOOK**

# 前言

你覺得自己稱得上是天才嗎？

如果你可以破解本書這些題目，真的算是天資聰穎。

這本入門篇的**第三級**裡，有各種測試你文字與數字推理能力的題目，善用邏輯去思考，找出答案吧！題目會越來越難，記得要有耐心。

現在準備動一動你的腦袋，翻到下一頁，開始訓練吧！

本書是「門薩智力升級系列」系列入門篇的**第三級**，**第一級**適合初學者，**第二級**則是稍具難度。

# 關於門薩

門薩學會是一個國際性的高智商組織，會員均以必須具備高智商做為入會條件。我們在全球40多個國家，總計已經有超過10萬人以上的會員。門薩學會的成立宗旨如下：

＊為了追求人類的福祉，發掘並培育人類的智力。
＊鼓勵進行關於智力本質、特質與運用的研究。
＊為門薩會員在智力與社交面向提供具啟發性的環境。

只要是智商分數在當地人口前2％的人，都可以成為門薩學會的會員。你是我們一直在尋找的那2％的人嗎？成為門薩學會的會員可以享有以下的福利：

＊全國性與全球性的網路和社交活動。
＊特殊興趣社群——提供會員許多機會追求個人的嗜好與興趣，從藝術到動物學都有機會在這邊討論。
＊每月會員雜誌與當地的電子報。
＊參與當地的各種聚會活動，主題廣泛，囊括遊戲到美食。
＊參與全國性與全球性的定期聚會與會議。
＊參與提升智力的演講與研討會。

歡迎從以下管道追蹤門薩在台灣的最新消息：
官網　https://www.mensa.tw/
FB粉絲專頁 https://www.facebook.com/MensaTaiwan

# 第1題

由左下的數字8移動到右上的數字7，只能往上和往右移動，將經過的9個數字加起來，最小會是多少呢？

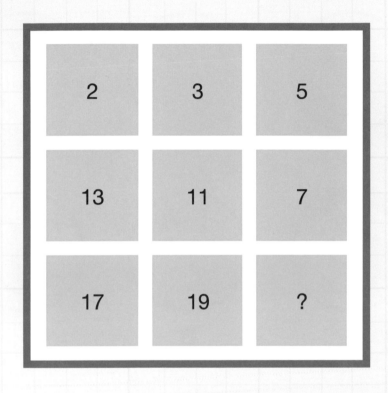

| 2 | 3 | 5 |
|---|---|---|
| 13 | 11 | 7 |
| 17 | 19 | ? |

# 第2題

上面的數字是依照某個規則產
生，問號應該是哪個數字呢？

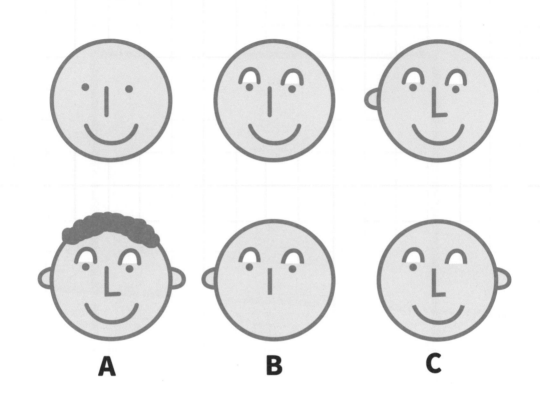

# 第3題

接在上面3個臉譜後面的，應該是A、
B、C當中的哪一個呢？

# 第4題

從任一個角落的數字開始沿著線前進，將經過的前4個數字與起點的數字相加後，等於21的有幾條路徑呢？

# 第5題

下面的圖形是依照某項規則產生，
請問哪一個圖形不符合規則呢？

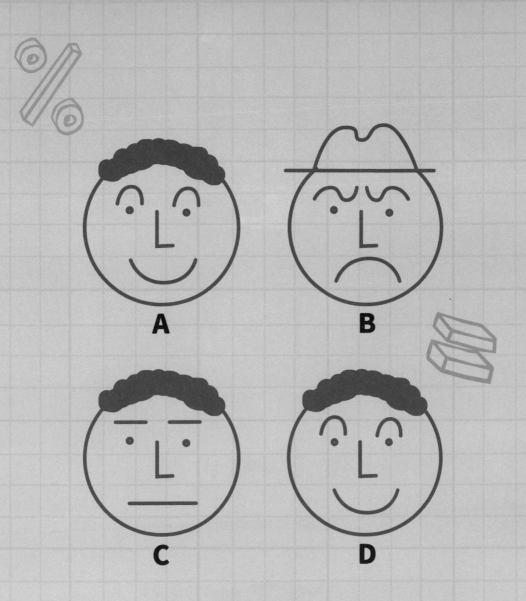

A    B    C    D

# 第6題

上面哪個臉譜和其他臉譜不是同類？

| 21 | 63 | 42 |

| ? |

| 28 | 56 | 14 |

# 第7題

在中間的方塊中填入一個大於1的數字，其
他方塊內的數字都可以被這個數字整除，
問號應該是哪個數字呢？

# 第8題

正方形中央的數字和角落的數字有關，
問號應該是哪個數字呢？

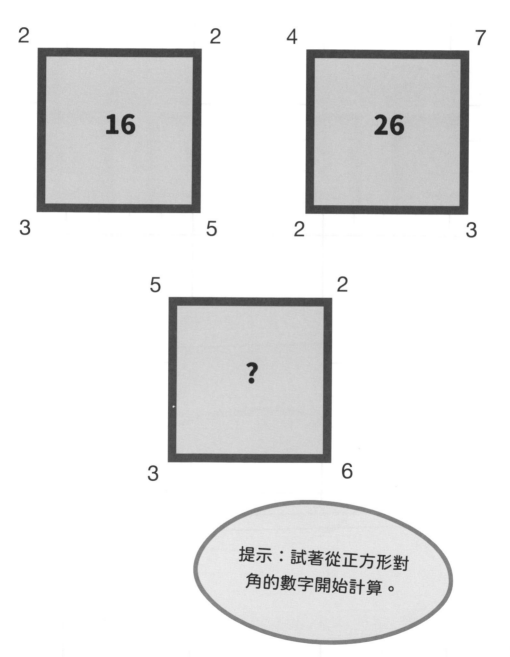

提示：試著從正方形對
角的數字開始計算。

# 第9題

下圖的數字有某種關連，問號應該
是哪個數字呢？

提示：答案和同一列的
數字有關。

# 第10題

圓形中每個區塊都依照某個規則產生，
問號應該是哪個數字呢？

| 4 | 54 | 5 |
|---|----|---|
| 3 | 63 | 6 |
| 7 | 27 | 2 |
| 9 | 19 | 1 |
| 8 | ? | 2 |

# 第11題

上方表格中中間的數字和左右的兩個數字有關，
問號應該是哪個數字呢？

# 第12題

A、B、C三組數字，哪個是下面方形中
缺少的部分呢？

| 4 | 8 | 3 | 2 | 6 |
| 8 | 5 | 3 | 7 | 9 |

| 3 | 3 | 2 | 4 | 8 |

| 2 | | 4 | 9 | 3 |
| 6 | | 8 | 3 | 7 |

**A** | 5 | 3 |

**B** | 7 | 9 |

**C** | 4 | 2 |

# 第13題

這裡有個特別的保險箱，每個按鍵都需要按一次，按鍵上的英文字母與數字是用來提示下一個按鍵位置。例如，「1i」代表下一個按鍵是往內移動一格，「1o」代表下一個按鍵是往外一格，「1c」代表下一個按鍵是順時針移動一格，「1a」代表下一個按鍵是逆時針一格。在所有的按鍵中「F」代表終點，請問要從哪一個按鍵開始，才能走到「F」？（提示：請找最內圈的按鍵。）

# 第14題

問號應該是哪個英文字母呢？

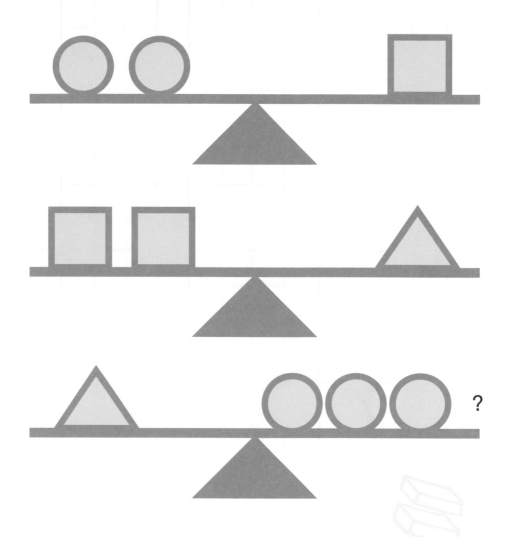

# 第15題

上面每個天平兩端的重量都相等，根據這些
圖形的邏輯關係問號要換成方形、圓形，還
是三角形，才能使第三個天平維持平衡呢？

# 第16題

這個圓形中每個區塊的數字總和都相同，每一圈的數字總和也相同，空白處應該是哪些數字呢？

# 第17題

以下的圖形是依照某個邏輯產生，請問
哪個圖形和其他圖形不是同類？

# 第18題

錶面上的時間是依照某個規則產生，請問
最下方的錶應該是幾點幾分幾秒？

# 第19題

上圖的數字是依照某個規則標示，問號
應該是哪個數字呢？

# 第20題

下面的圖形是按照某個邏輯產生，請問
哪個圖形和其他圖形不是同類？

# 第21題

上方的火柴人後面，接的應該是
A、B、C哪一個火柴人呢？

? 

**A**      **B**      **C**

# 第22題

將上圖的每片蛋糕重新組合成一個完整的生日蛋糕，請問過生日的雙胞胎是幾歲？

4.30.52

6.35.59

8.40.06

?

# 第23題

錶面上的時間是依照某個規則產生,請問
最下方的錶應該是幾點幾分幾秒?

# 第24題

下面哪個圖形和其他圖形不是同類？

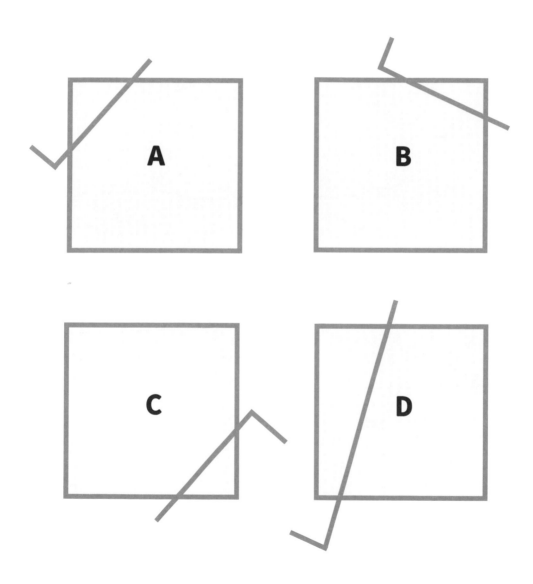

# 第25題

從這隻牛尾巴的位置A，經過牛的身體
到位置B，把經過的所有數字加起來，
最小會是多少？

# 第26題

這些方塊的角落數字互有關聯，問號應該
是哪個數字呢？

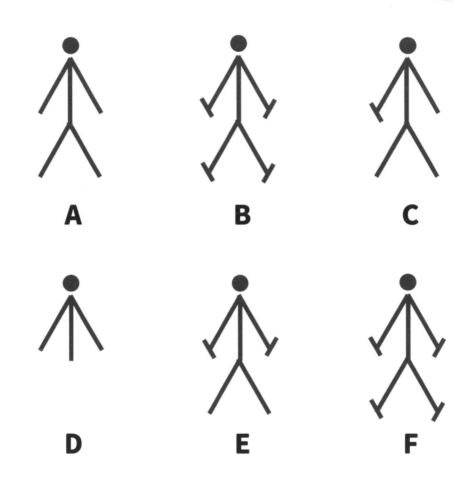

A B C

D E F

# 第27題

上面哪個火柴人和其他火柴人
不是同類？

# 第28題

這個圓形的每個區塊都有一個數字，找出4個相加等於14的數字，會有多少種組合呢？每一個數字可以重複使用，順序不同但數字相同者不算。

# 第29題

問號應該是哪個數字呢？

提示：先從每個三角形頂端的數字開始，找出它們和左上三角形內數字的關係。

# 第30題

問號應該是哪個數字呢？（提示：
從2、3、4的乘法表中去找。）

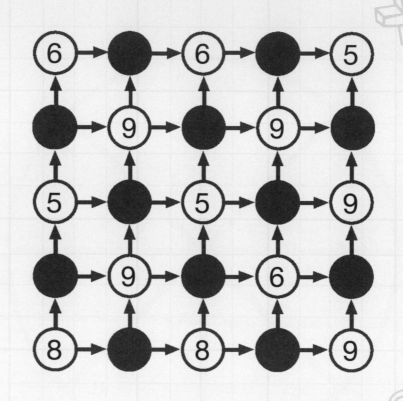

# 第31題

請從下圖左下的「8」移動到右上的「5」，
每個紫色圓形代表「4」，就是每遇到一個紫
色圓形就要減去4，將經過的5個數字與紫色
圓形加起來，最小會是多少？可以得到最小數
字的路徑有多少條呢？

這些字母是按照某個規則
排列,請問哪一個字母應
該接在「I」之後?

# 第33題

如果今天是星期五，從今天算起100天
後會是星期幾呢？

| A | B | C | D |
|---|---|---|---|
| 8 | 1 | 3 | 4 |
| 6 | 2 | 3 | 1 |
| 9 | 4 | 2 | 3 |
| 5 | 1 | 3 | ? |

# 第34題

D行的數字跟同一列A、B、C行的數字有關聯，
問號應該是哪個數字呢？

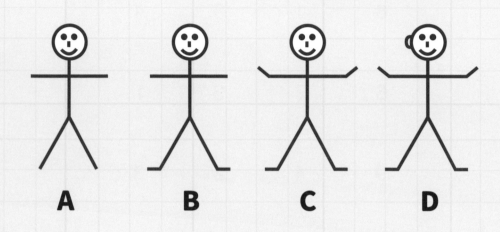

## 第35題

上面的火柴人是依照某個規則依序
產生，其中哪個火柴人和其他火柴
人不是同類呢？

# 第36題

下面的3個正方形分別代表瓦斯、自來水與電力，你必須用直線將這3項設施連到其下方的3棟房屋，而且每棟房屋都必須有這3項設施，直線彼此之間不能交錯，也不能經過正方形或房屋。請問有幾種連接方式呢？1種？2種？3種？還是無法達成？

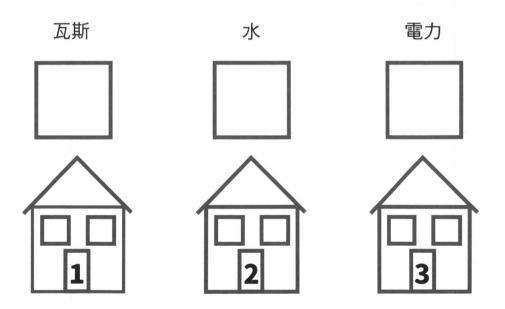

瓦斯　　　　　　　水　　　　　　　電力

# 第37題

下圖每一個符號代表一個數字，每行或每列相加的總和，等於該行或列旁邊的數字，問號應該是哪個數字呢？

# 第38題

每個圓形內的數字都依照某個規則
產生，問號應該是哪個數字呢？

# 第39題

小氣財神史古基並不是個傻瓜，他收集燒完剩下的蠟燭底部，把它們熔化後再製成新的蠟燭，每4個蠟燭底部可以製成一支新的蠟燭。假設有48支全新的蠟燭，燃燒完後可以再製成多少支蠟燭？請注意：這題並不是表面上看起來的那麼簡單，你一開始的答案只對了一部分，必須再想一想才能找到正確答案。

# 第40題

在維納斯星球上，共有1V、2V、5V、10V、20V、50V
等6種幣值的錢幣。一個維納斯人在銀行存有總金額為
2,349V的錢幣，其中有5種錢幣的數量相同，請問他有
哪幾種錢幣？數量各是多少？

# 第41題

圓形裡的哪一個數字和其他數字不是同類？

# 第42題

一個製瓶工廠可將回收的舊瓶子熔化後再製成新瓶，3個舊瓶子回收後可再製成一個新瓶子。假設一開始這工廠有279個舊瓶子，最終可以製造出多少個新瓶子呢？ 請注意：新瓶子使用後可以回收再製成另一批新瓶子，你必須要把這些情況產生的新瓶子算在一起，直到最後沒有足夠的瓶子可回收再製。

# 第43題

問號要換成「+、-、×、÷」中的哪幾個符號，才可以讓下面的算式成立？每種符號不限用一次。

提示：可自由使用括弧（　）。

| 4 | ? | 5 | ? | 3 | ? | 8 | | = | 24 |

# 第44題

問號應該是哪個數字呢？

3　　　　　9　　　　　?　　　　　17

1　2　　　4　5　　　6　7　　　8　9

48

| 2 | 4 | 7 | 14 | 17 | 34 | 37 | ? |

# 第45題

「37」之後應該接哪個數字呢？

# 第46題

圓形裡面哪一個數字和其他數字不是同類？
是102、131，還是72？

# 第47題

如果要用直線將熊分割成數個區域，每個區域中必須有1、2、3、4、5、6這6個數字，最少需要幾條線呢？

# 第48題

依著箭頭方向前進，請問最長的路徑會經過幾個方塊？

# 第49題

古基有一個節儉的習慣，那就是收集用
剩的肥皂。3塊用剩的肥皂塊可以再製
成一塊新肥皂。若一開始有9塊用剩的
肥皂塊，可以製造出多少塊新肥皂？

| 2 | 7 | 8 | 13 | 14 | 19 | 20 | 25 | ? |

# 第50題

「25」之後應該接哪個數字呢？

| 2 | 9 | 5 | 5 | 1 | 6 |
|---|---|---|---|---|---|
| 4 | 8 | 1 | 9 | 5 | 2 |
| 7 | 3 | 6 | 2 | 7 | 8 |
| 6 | 3 | 7 | 1 | 7 | 3 |
| 1 | 8 | 2 | 8 | 3 | 4 |
| 9 | 5 | 4 | 4 | 6 | 9 |

# 第51題

將以上方塊分成形狀相同的4個區域，每個區域
的數字總和都相同，請問應該怎麼劃分呢？

# 第52題

「22」之後應該接哪個數字呢？

| 1 | 4 | 8 | 11 | 15 | 18 | 22 | ? |

# 第53題

圓形裡面的哪一個數字和其他
數字不是同類？

14

63

42

35

56

70

21

23

49

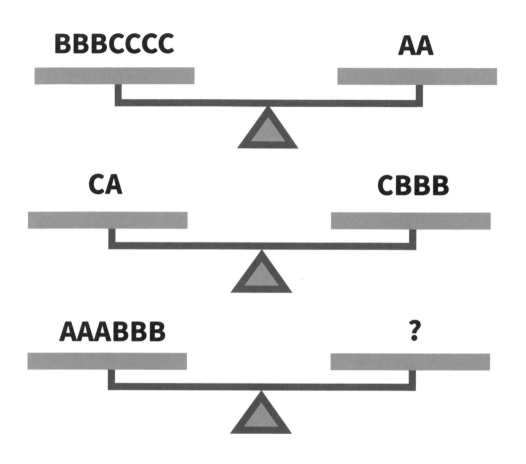

# 第54題

第一與第二個天平兩端重量是相同的，要在第三個天平加上多少個「C」，才能使它維持平衡？

# 第55題

老史古基會回收用過的蠟筆，每10支舊蠟筆可以回收再製成1支新蠟筆。如果一開始有200支蠟筆，最後可以製成多少支新蠟筆？ 請注意：你必須依照這個新舊蠟筆的比例，一直進行回收再製到最後。

# 第56題

下面的圖形中可以找到多少個正
方形呢？（大小不拘）

# 第57題

下面的圖形中可以找到多少個正方形呢？
（大小不拘）

# 第58題

問號應該是哪個字母呢？

提示：每一個正方形外的字母，是照英文字母順序，跳過一些字母後，依序產生。

# 第59題

菱形4個角上的數字經過加、減、乘計算後會等於菱形中心的數字，問號應該是哪個數字呢？

# 第60題

哪幾個方塊裡有相同的數字呢?

|   | A | B | C | D | E |
|---|---|---|---|---|---|
| **1** | 4 7<br>4 8 | 2<br>2 1 | 1<br>3 8<br>9 | 1<br>5 9<br>3 | 7 7<br>1 8 |
| **2** | 3 1<br>2 | 8<br>8 8<br>8 | 4 3<br>2 1 | 3 3<br>4 4 | 2 3<br>9 1 |
| **3** | 8 2<br>1 4 | 5<br>6 8<br>7 | 3 9<br>4 5 | 9 9<br>9 9 | 6<br>7 8<br>7 |
| **4** | 5<br>6 6<br>5 | 2 3<br>3 3 | 7 1<br>8 7 | 5 5<br>6 1 | 1<br>5 2<br>3 |
| **5** | 1 7<br>7 8 | 9<br>8 2<br>1 | 6 7<br>6 7 | 6<br>4 1<br>5 | 4 4<br>2 2 |

# 第61題

下方圓形中的數字有某種規則，問號
應該是哪個數字呢？

64

# 第62題

應該按哪個鍵,才能讓計算機螢幕上的
數字變成17呢?

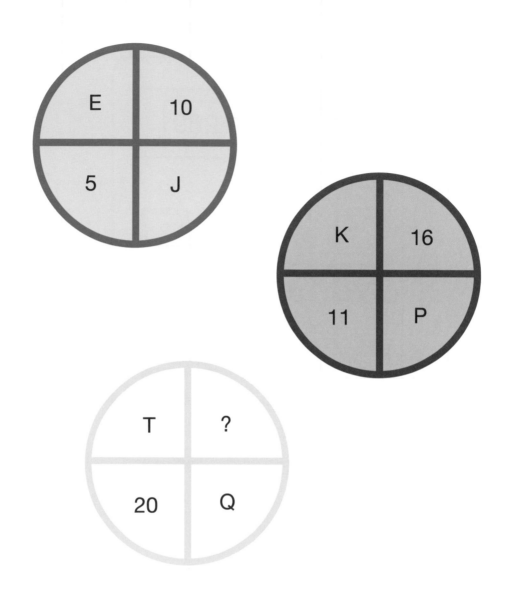

# 第63題

上方每個圓形中的字母與數字互有關聯，
問號應該是哪個數字呢？

# 第64題

下面哪個方塊和其他方塊不是同類？

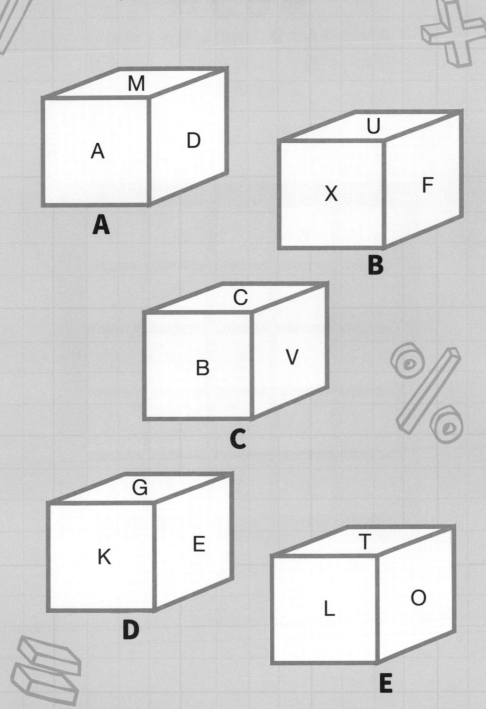

67

# 第65題

圖中的空白方格只能用兩個數字填滿，
使每行的數字相加都等於25，問號應該
是哪個數字呢？

| | 6 | ? | 0 | 5 |
|---|---|---|---|---|
| | | | | 0 |
| 5 | | 5 | 3 | 5 |
| | 3 | 3 | 3 | 12 |
| 5 | 2 | 3 | 12 | 3 |

# 第66題

將上方圖形複製重組後，會得到哪個
數字呢？

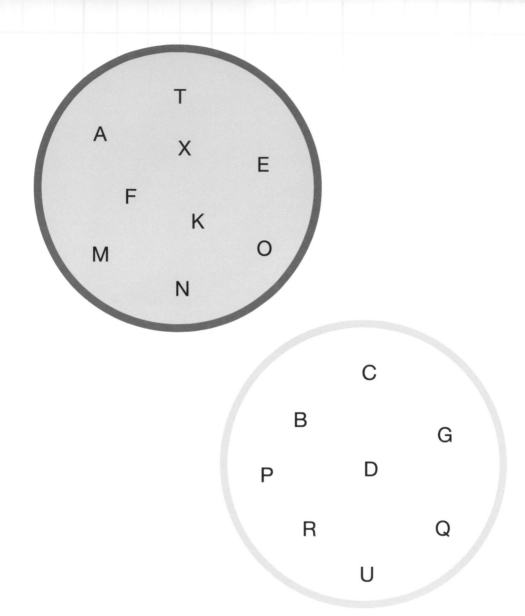

# 第67題

上面兩個圓圈內的字母各有某種共同點，左上圓圈的哪個字母應該移到右下的圓圈裡呢？

# 第68題

要摧毀這艘太空船，必須先找出一個數字，該數字的平方會等於太空船上所有數字的總和，請問是哪個數字呢？

# 第69題

下面方格內的字母間有某種邏輯關係，問號應該是哪個字母呢？是P、F，還是R？（提示：把字母轉換成數字看看。）

| | | |
|---|---|---|
| D | F | G |
| E | J | K |
| I | P | ? |

95號車

1:35

148號車

2:28

157號車

2:37

122號車

2:02

77號車

1:07

# 第70題

這些車子的完賽時間（以分、秒表示）與車號有著奇妙的關聯，哪輛車子是例外呢？

# 第**71**題

在這隻三角龍身上可以找到
多少個數字2呢？

# 第72題

下面方格裡的字母有著某種關聯，問號
應該是哪個字母呢？（提示：把字母轉
換成數字看看。）

| | | |
|---|---|---|
| B | G | L |
| C | H | M |
| E | O | ? |

# 第73題

從三角形內外數字間的關係，找出問號
應該是哪個數字。

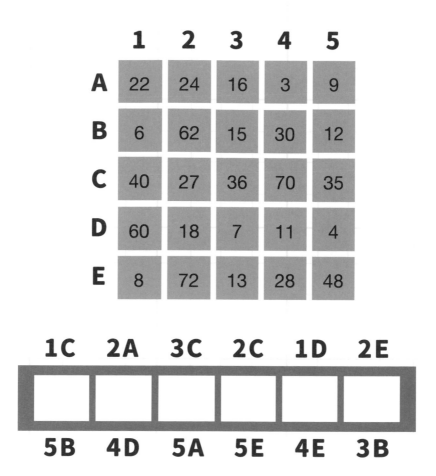

|   | 1 | 2 | 3 | 4 | 5 |
|---|---|---|---|---|---|
| A | 22 | 24 | 16 | 3 | 9 |
| B | 6 | 62 | 15 | 30 | 12 |
| C | 40 | 27 | 36 | 70 | 35 |
| D | 60 | 18 | 7 | 11 | 4 |
| E | 8 | 72 | 13 | 28 | 48 |

| 1C | 2A | 3C | 2C | 1D | 2E |
|---|---|---|---|---|---|
|  |  |  |  |  |  |
| 5B | 4D | 5A | 5E | 4E | 3B |

# 第74題

每個空白方格的上面與下面各有一個提示，是對應
到上面表格某個位置的數字，例如1A代表行1列A
的數字22。從上下提示挑選6個正確的數字填入方
格中，讓這些數字形成一連串有規律的數列。

# 第75題

上面方格裡的字母有著某種關聯，問號應該是哪個
字母呢？（提示：把字母轉換成數字看看。）

# 第76題

圓形中的問號應該是哪個數字呢？（提示：對
圓形各區塊的某些數字進行簡單的計算，但結
果要放在不同的區塊。）

5 5
3 ? 15 5
6 32 25 4
4 8

# 第77題

以下方格中哪個數字和其他數字不是
同類？為什麼？

| | | | |
|---|---|---|---|
| 42 | 15 | 63 | 6 |
| 9 | 81 | 33 | 21 |
| 96 | 16 | 12 | 48 |
| 18 | 60 | 3 | 90 |

# 第78題

每個三角形中間的數字，都是從這3個三角形外的3個數字中各取一個計算得出。問號應該是哪個數字呢？

# 第79題

問號應該是哪個字母呢?(提示:把所有字母
想成是排成一個圓圈,首尾相連。)

# 第80題

找出可以被5除盡的點，由小到大將這些
點連接起來，會是什麼圖案呢？

12　　　　15　　57

64

32

10　5　　　25　20

40

88　　77　　68

63

29　17　　91　27

35　　30

39

# 第81題

這是一串有規律的數字，問號應該是
哪個數字呢？

| 32 | 25 | ? | 14 | 10 | 7 | 5 |

# 第82題

每輛車子的完賽時間（幾時、幾分、己秒）數字，經過加法與減法計算會等於每輛車的車號。找出這個算式後，你會發現有一輛車是例外，請問是哪輛車呢？

12號車

4:35:27

11號車

4:26:19

8號車

4:36:32

7號車

4:09:07

36號車

4:53:21

# 第83題

上面每個三角形外的數字經過乘法與減法的計算後，答案會等於三角形中央的數字。問號應該是哪個數字呢？

# 第84題

上面哪一個圖形不是出自同一個方塊呢？

問號應該是哪個字母呢？（提示：把所有字母想成是排成一個圓圈，首尾相連。）

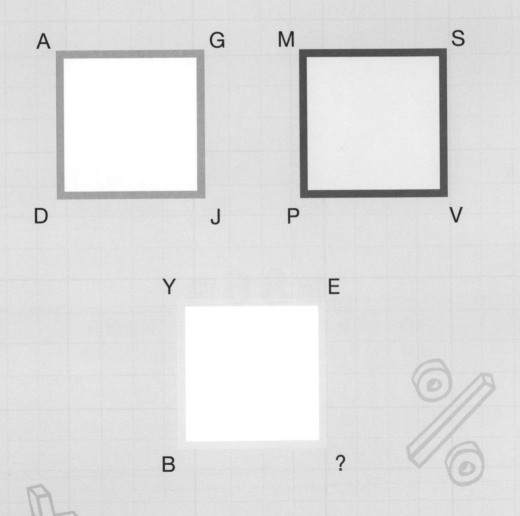

A　　　　G　　　M　　　　S

D　　　　J　　　P　　　　V

Y　　　　E

B　　　　?

# 第86題

將1～5的數字填入空格中，每行、每列與對角線上都不能有數字重複，問號應該是哪個數字呢？

# 第87題

下面十字方格中的字母是依照某個邏輯
排列，問號應該是哪個字母呢？

# 第88題

下圖中的每一排數字之間存在某種規則，
問號應該是哪個數字呢？

2

4　　　0

?

5　　　1

3

# 第89題

星星六個角上的數字都有某種關
聯，如問號為整數，最小應該是哪
個數字呢？

解答

## 第1題

50。

8、5、6、5、4、2、5、8、7。

## 第2題

23。

由2開始依序填質數，答案為23。

## 第3題

A。

每個臉譜依照順序會增加兩個圖案。

## 第4題

4。

## 第5題

E。

每一個圖形依序會多一條線，所以E應該有5條線。

## 第6題

B。

只有B戴帽子。

## 第7題

7。

## 第8題

36。

將四方形對角線的數字相乘，再相加就是答案。

## 第9題

9。

每列右端的數字等於該列其他3個數字的總和。

## 第10題

3。

相對的兩個區塊有相同的數字總和。

## 第11題

28。

每列左右端的數字合在一起就是中間的數字,但位置要調換。

## 第12題

B。

第一行和第一列的數字是相同的,第二行和第二列的數字也是相同,以此類推其他行列。

## 第13題

1c。

## 第14題

S。

依照字母順序排列,中間每次相隔3、2、3、2、3個字母。

## 第15題

一個圓形。

方形是圓形重量的兩倍,三角形是方形重量的兩倍,所以三角形是圓形的4倍。

## 第16題

9。

## 第17題

C。

每個圖形依序是順時針轉90°,但C違反這個規則。

## 第18題

15.55.09。

小時的數字是倒退4小時、分鐘的數字是前進4分鐘,秒數的數字是倒退5秒。

### 第19題

4。

有4個圖形重疊於此。

### 第20題

C。

C圖中的方形和三角形的順序是錯的。

### 第21題

C。

下一個火柴人將增加一個圖案。

### 第22題

14。

### 第23題

10.45.13。

小時的數字是往前進2小時、分鐘的數字是往前進5分鐘，秒數的數字是往前進7秒。

### 第24題

D。

它沒有將正方形分割出三角形。

### 第25題

31。

5、1、2、1、1、2、2、4、6、7。

### 第26題

48。

在正方形上方的數字是從左到右增加6，下方的數字是從右到左增加6。

### 第27題

C。

它是由奇數個圖案組成，其他的都是偶數。

### 第28題

23。

## 第29題

14。

每個三角形頂端的數字相加等於第一個三角形中央的數字，每個三角形左下角的數字相加等於第二個三角形中央的數字，每個三角形右下的數字相加等於14。

## 第30題

32。

從最上方以順時針方向，每個區塊外緣的第一個數字是每次增加2，第二個數字是增加3，中心的數字是增加4。

## 第31題

13，一條路徑。

8-4+5-4+5-4+6-4+5=13

## 第32題

G。

規則是：依照英文字母順序，先前進4個字母，然後再倒退2個字母，依此重複。

## 第33題

星期天。

100÷7＝14……2

過了14個星期又2天，故為星期天。

## 第34題

1。

A減B減C等於D。

## 第35題

D。

下一個火柴人會多兩個圖案，但D只增加一個。

## 第36題

無法達成。

因為至少都會有兩條線交錯。

## 第37題

30。

## 第38題

2。

每個圓形內的數字總和都是8。

## 第39題

15。

48支舊蠟燭可以製成12支新蠟燭，當這12支蠟燭用過後，又可以再回收製成3支新蠟燭。

## 第40題

2V、5V、10V、20V、50V，這5種錢幣各27個。

## 第41題

54。

其他的數字都是平方數。（例如：2×2=4，3×3=9，7×7=49，9×9=81）

## 第42題

139。

每一階段回收再製的新瓶子，當它破損成舊瓶子時，又可再回收製成新瓶子，如此一直重複到沒有足夠的舊瓶子為止。計算每一階段回收再製：279÷3=93，93÷3=31，31÷3=10⋯⋯餘1，10÷3=3⋯⋯餘1，3÷3=1。將前面兩次剩下的瓶子跟最後這1個湊成3個瓶子，所以可以再回收一次：3÷3=1。把每階段產生的新瓶子加起來：93+31+10+3+1+1=139。

## 第43題

加號、除號和乘號。

## 第44題

13。

三角形底部的兩個數字相加等於頂端的數字。

### 第45題

74。

數字的規則是：乘2、加3、乘2、加3……等。

### 第46題

131。

它是唯一的奇數。

### 第47題

4。

### 第48題

17。

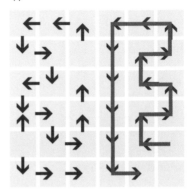

### 第49題

4。

一開始的9個肥皂可以製成3個新肥皂，然後這3個新肥皂用剩後可以回收再製成一個新肥皂。

### 第50題

26。

數字的規則是：　加5、加1、加5、加1……等。

## 第51題

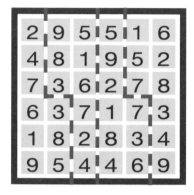

## 第52題

25。

數字的規則是：加3、加4、加3、加4……等。

## 第53題

23。

其他的數字都是7的倍數。

## 第54題

16。

## 第55題

22。

200支蠟筆可以再製成20支，這20支又可以再製成2支。

## 第56題

14。

9+4+1個正方形。

## 第57題

55。

25+16+9+4+1個正方形。

## 第58題

P。

第一個正方形外的字母是每往前就跳過兩個字母，第二個正方形是跳過3個，第三個正方形是跳過4個。

## 第59題

33。

菱形上方的數字與右方的數字相加，再與左邊的數字相乘，最後再減去下方的數字，結果就等於中央的數字。

## 第60題

1E、4C、5A。

## 第61題

84。

每個圓從左上的數字開始，以順時針方向，每格增加7。

## 第62題

平方根（√ ）。

## 第63題

17。

在每個字母上方或下方的數字，即代表該字母在26個英文字母中的位置。

## 第64題

C。

它是唯一一個沒有母音的方塊。

## 第65題

7。

## 第66題

2。

## 第67題

O。

左上方圓形中的字母都由直線構成，右下方圓形中的字母則是含有曲線。

## 第68題

13。

### 第69題

R。
先將每個字母依照它們在26個英文字母的位置，換成數字，然後每行前兩個數字相加就等於最下面一格的數字，最後再把數字換回字母。

### 第70題

77號車。
每輛車子完賽時間的總秒數等於該車車號，只有77號車不符（總秒術等於67）。

### 第71題

40。

### 第72題

Y。先將每個字母依照它們在26個英文字母的位置，換成數字，然後每行最前面兩個數字數字相加，就等於下面最下面一格的數字，最後再把數字換回字母。Y是第25個字母。

### 第73題

30。
將三角形外的3個數字相乘就等於三角形內的數字。

### 第74題

12、24、36、48、60、72。
數字每往右一格增加12。

### 第75題

K。
先將每個字母依照它們在26個英文字母的位置，換成數字，然後將每列最左邊的數字減去最右邊的數字，就等於中間的數字。K是第11個字母。

### 第76題

24。
將每個區塊靠近邊緣的數字相乘，結果等於順時針方向下一個區塊靠近中心的數字。

## 第77題

16。

其他的數字都能被3整除。

## 第78題

13。

3個三角形頂端的數字相加就等於最後一個三角形中央的數字,3個三角形右下的數字相加就等於第2個三角形中央的數字,3個三角形左下的數字相加就等於第一個三角形中央的數字。

## 第79題

H。

從左上的正方形上方由左到右,到右邊的正方形、再到下面的正方形,然後往下,由右到左,每次間隔兩個字母。

## 第80題

箭頭。

## 第81題

19。

從左到右的數字,依序是減去7、6、5、4⋯⋯等。

## 第82題

7號車。

將每輛車完成比賽時間的小時和分鐘數字相加,然後減去秒數,就等於車號。7號車計算結果是6(4+9-7=6)。

**第83題**

14。

三角形頂端的數字乘右下角的數字，再減去左下角的數字，結果就等於三角形中央的數字。

**第84題**

F。

**第85題**

H。

正方形上下兩排字母都是從左至右間隔5個字母。

**第86題**

3。

**第87題**

T。這些十字方格的字母都是依上、右、下、左、中的順序，每前進一格，就往前跳到第4個字母。

**第88題**

1。

從上下最外排到中央，每個橫排數字的總和都是增加兩倍。

**第89題**

5。

這個星星所有對角的兩個數字加起來都等於5。